운곡 김동연 서예여정반세기 서체시리즈

Ⅰ 궁체정자　Ⅱ 궁체흘림　Ⅲ 고체　Ⅳ 서간체

겨레글 2350자

궁체흘림

운곡 김 동 연

(주)이화문화출판사

청출어람을 기대하며

-겨레글 2350자 발간에 부쳐

인류 문명사에 가장 위대한 영향을 준 것은 언어와 문자로 대량 소통을 가능케 한 금속활자와 컴퓨터의 발명입니다. 금속활자를 통한 인쇄술의 진보가 근대문명을 이끌어 온 횃불이었다면, 컴퓨터의 발명과 보급은 현대문명을 눈부시게 한 찬란한 빛이었습니다.

세종대왕이 창제한 훈민정음은 유네스코가 세계기록문화유산으로 이미 인정한 터일 뿐 아니라, 세계 여러 문자 중 으뜸글임을 언어의 석학들이 상찬하고 있습니다. 현재 세계에서 가장 오래 된 금속활자로써 '직지'를 탄생시킨 우리 민족은 오늘날 정보통신의 최대 강국의 반열에 올라 있습니다.

문자의 상용화와 더불어 우리 동양에는 문방사우의 문화가 있습니다. 동방 삼국에서는 일찍이 서예(한국), 서법(중국), 서도(일본)라 칭하는 문자 예술의 정체성을 보존하면서 발전해 왔습니다.

정부 수립 이후 대한민국 국전이 제정되었습니다. 국전 장르에 서예가 포함, 30여 년 동안 서예가의 등용문으로 괄목상대할 만한 업적을 쌓아왔습니다. 이 시기에 배출된 신진기예한 작가들에 의해서 우리 한국 서예가 높은 수준으로 발전해 왔습니다.

필자는 70년대 중반 한자 예서 작품으로 국전에 입문했습니다. 그러나 우리 글, 우리 글꼴에 매료되면서 한글 궁체에 매진, 국전을 거쳐 대한민국 미술대전을 통과하면서 국립현대미술관 초대작가로 활동했습니다.

그동안 배우고 익히기를, 한글은 一中 金忠顯 선생의 교본을 스승 삼고 필자의 감성을 담아 각고면려하면서 한편으로는 한글 고체와 서간체의 창출에 열정을

쏟았습니다. 특히 한글 고체는 한(漢)대의 예서를 두루 섭렵하면서 전서와 예서의 부드러운 원필에 끌렸습니다. 훗날 접하게 된 호태왕비의 중후하고 강건한 질감과 정형에서 우리 글 맵시의 근원을 찾고자 상당 기간을 집중해 왔습니다. 서간체는 가로쓰기에 맞춰 궁체의 반흘림에 본을 두고, 옛 간찰체의 서풍을 담아 자유분방한 여유를 드러내고자 했습니다.

글씨란 그 사람의 인성과도 유관하여 천성이 배지 않을 수 없는 듯합니다. 사람마다 개성이 있고 감성의 차별이 있기에 교본과는 다른 차원에서 새로움이 창출되리라 여길 수 있습니다.

한글 서예의 토대를 쌓고 길을 트고 열어나간 기라성같은 선배가 있음에도 불구하고 감히 부족한 글씨로 겨레글 2,350자를 세상에 내놓음은 심히 부끄러운 일입니다. 그러나 서예 인생 반세기를 살아온 과거를 더듬어 성찰함과 동시에 후학에게 작은 도움이라도 되고 싶은 소망 때문에 이 졸고를 상제하게 되었습니다. 널리 혜량하여 주시기를 바라는 한편, 보고 익히는 많은 후학들이 청출어람을 이뤄 주시기 바라면서 '책 내는 변명'으로 삼고자 합니다.

이 책이 나오기까지 서제의 문장을 주신 홍강리 시인, 편집에 온 정성 쏟아 주신 원일재 실장, 흔쾌히 출판을 허락해 주신 이홍연 이화문화출판사 회장님께 감사드립니다.

2019. 5. 5

잠토정사에서 운곡 김 동 연

3

일러두기 Ⅰ

○ 제시해 놓은 점, 획, 글자와 문장에 이르기까지 모두 본문글자 2350자 내에서 따 온 것임을 밝힌다.

○ 궁체의 정자 흘림은 한자의 해서나 행서와 같아서 반드시 정자를 익히고 흘림과 서간체를 익힘이 좋겠다.

○ 상용 우리 글자를 다 수록하여 낱글자의 결구를 구궁선격에 맞춰 이해 할 수 있도록 하였다.

○ 전체 흐름의 통일성을 주기 위해 단 시간에 썼음을 일러둔다.

○ 중봉에 필선을 표현하여 필획의 운필법에 이해를 돕고자 했다.

○ 특히 고체는 훈민정음의 기본 획에 기초를 두고 선의 변화를 추구했다.

○ 고체는 기본 획과 선을 정형에 맞춰 썼으나 한 획 내에서의 비백을 달리함으로써 각기 다른 질감을 갖으려 노력하였다.

○ 고체를 습득하기 위해서는 한자의 전서나 예서의 필법을 익히고 특히 호태왕비의 필법을 응용하여 육중함과 부드럽고 소박함에 필선을 중시 여김도 큰 보탬이 되리라 생각한다.

○ 투명 구궁지는 임서하는데 도움을 주기위해 제작하였으므로 법첩에 올려놓고 구궁지에 도형을 그리듯이 충분한 활용을 권장한다.

○ 본서의 원본은 가로 9cm 세로 9cm크기의 글자를 47% 축소시켜 수록함을 참고 바란다.

○ 원작을 쓴 붓의 크기를 참고로 수록하였다.

○ 쓰고자하는 문장을 2350자 원문에서 집자하여 자간과 줄 간격을 적절히 배열하면 독학자라도 누구나 쉽게 좋은 작품을 쓸 수 있습니다.

■**문방사우 등** : 붓, 먹 , 벼루, 종이, 인장, 인주, 문진, 붓통, 필상, 지칼, 법첩

■본서의 사용 붓
-호재질 : 양털
-필관굵기 : 지름 1.5cm
-호길이 : 5.5cm

필관

필두

부호

호

요

삼분필
분필
이분필
일분필

전호

필봉

■기본자세

■쌍구법
모지와 식지 및
중지로 필관을 잡는다.

■단구법
모지와 식지로만
필관을 잡는다.

「집필」
○ 필관을 잡는 위치는 글자의 크기와 서체에 따라 각기 편리하게 잡는다.
 상단(큰 글씨, 흘림) 하단(작은 글씨, 정자)
○ 집필은 오지제착 하고 제력 하여 엄지를 꺾어 손가락을 모아 용안, 호구가
 되도록 손끝에 힘을 주어(指實) 잡고 시선은 붓 끝을 주시한다.

「완법」
○ 운완에는 침완, 제완, 현완법으로 구분되나 소자는 침완법을 사용하나 중자나
 대자를 쓸 때는 현완법으로 팔을 들어 지면과 평행이 되도록 하고 관절과
 팔을 움직여 써야만 힘찬 글씨를 쓸 수 있으므로 가급적 회완법으로 습관 되길
 권장한다.

「자세」
○ 법첩은 왼쪽에 놓고 왼손으로 종이를 누르고 벼루는 오른쪽에 연지가 위쪽
 으로 향한다.
○ 의자에 앉은 자세에서 책상과 10㎝ 거리를 두고 머리를 약간 숙여 자연스럽게
 편한 자세를 계속 유지할 수 있도록 한다.
○ 두발을 모아 어느 한 발을 15㎝ 정도 앞으로 내 놓아 마치 달리기의 준비
 자세와 같게 한다.
○ 붓을 다 풀어 먹물은 호 전체에 묻혀 쓰되 전(前)호 만을 사용한다.

차 례

예술의전당(청주 예술의전당)

궁체흘림

점과 선, 그리고 획까지

모든 글자는 점에서 선으로, 선에서 획으로
획과 획을 더하면 하나의 글자가 완성됩니다.
글자와 글자를 합하여 하나의 문장이 되기에
기본의 점획들은 입체적 중봉의
선에서 이뤄져야 하므로
붓을 세워 중봉의 선(만호제착)을
자유롭게 충분히 연습한 후
한 획 한 획을 완벽하게 익힙시다.
튼튼한 기초위에 아름다운 집을 짓기 위해서는
좋은 재목으로 다듬고 깎듯이….

궁체흘림

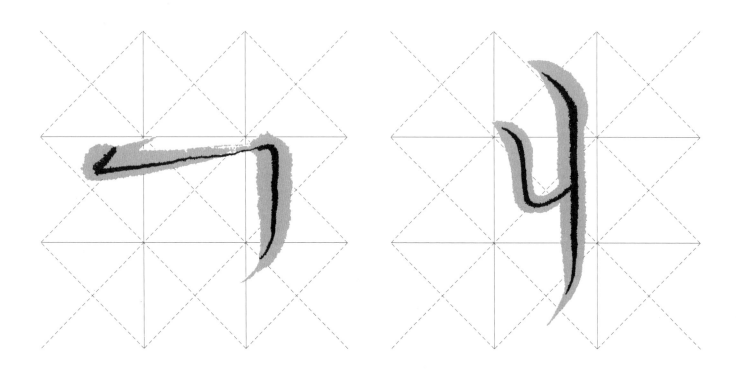

▲ 기본 획을 구궁형식에 맞춰 한 획 속에 직선과 곡선, 선과 획의 각도를 이해하고
중봉을 중심으로 좌우측 모양을 관찰할 수 있습니다.

(기본획 Ⅰ)

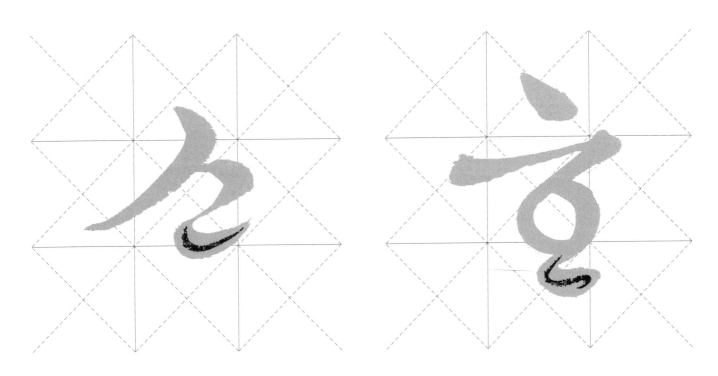

▲ 아래아(‘ㆍ’)의 변화

(기본획Ⅱ)

ㅠ	ㅗ	ㅎ의 시작점
ㅓ	ㅛ	받침으로 이어지는 ㅏ
ㅕㅕ	ㅜ	ㅐ
받침 ㄴ	ㅟ	받침으로 이어지는 ㅑ

▲기본 획을 충분히 연습하고 자획의 쓰임 부분을 익힐 수 있습니다.

ㅜ ㅠ ㅡ 반흘림

ㅜ ㅠ ㅡ

ㅗ

ㅓ ㅕ 반흘림

ㅗ

ㅓ ㅕ

ㅏ ㅑ ㅣ 반흘림

ㅕ

ㅏ ㅑ ㅣ

ㅏ ㅑ ㅣ

받침

ㅓ

27

ㅜㅠㅡ	받침	ㅓㅕ
ㅗ	ㅗ	ㅗ
받침	ㅂ에서 ㅗ로 이어질때	받침
ㅏㅑㅣㅡ	ㅓㅕ	반흘림

ㅗ

ㅜㅛㅡ

ㅗ

ㅏㅑㅣ 반흘림

ㅗ

받침

ㅏㅑㅣ

ㅓㅕ

ㅏㅑㅣ

ㅓㅕ

ㅜㅛㅡ

ㅓㅕ

ㅓㅕ	ㅏㅑㅣ 반흘림	받침
ㅜㅠㅡ	ㅓㅕ 반흘림	ㅓㅕ
받침	ㅏㅑㅣ	ㅗ
받침	ㅏㅑㅣㅡ	ㅜㅠㅡ 받침

받침	받침	받침
받침	받침	ㅏㅑㅣ
ㅓㅕ	받침	ㅓㅕ 반흘림
받침	받침	ㅓㅕ

이은문

관찰의 도우미

아무리 좋은 재질과 재목을 가졌다하여도
아름다운 집을 짓기 위해서는
균형이 맞아야 합니다.
균형미는 조화입니다.
조화는 마음을 편안하게 하면서 안정감을 줍니다.
길고 짧고, 넓고 좁고, 굵고 가늘고,
이 모든 것들은 절대성 보다는 상대성이 더 크지요.
검정과 흰색의 조화 속에서
이 모든 것들이 우리의 눈을 속이고 있습니다.
세심한 관찰력으로 착시현상에 유혹 당하지 않는
역지사지의 입장도 필요합니다.
아름다움이 조화롭지 못하면
더 예쁜 글자들을 낳을 수 없기 때문입니다.
이들의 도우미가 바로 구궁지입니다.

정곡루

영원한 성찰

선택한 내용을 배려와 양보의 미덕으로
자간을 배열하고,
작품 속에 시냇물이 흐르듯 한
리듬이 살아 있어야 합니다.
마음속 지필묵에 묻어있어야 함으로
글씨가 가는 과정은 고난과 형극의
길이므로 초심을 잃지 않고 목표한
지점에 욕심 없이 도달해야 합니다.

여
름
하
늘
을
하

나
씩
씩
을
고
껴
낫

새
들
은
가
을
을

픙
고
돌
아
온
각

우리 뒤뜰에는 햇
살 찬란한 깃께를
께우고 우리 알뜰
에는 장엄한 노래
희 날리게 하리라

낯익은 이웃들의
얼굴을 은 꽃씨
들이 바람의 길리
에 끼어 먼 남쪽에
서 들아와 넘는라

상 들 거 개 아 계
마 꽃 기 가 나 절
을 같 서 웃 간 의
숙 은 꺼 고 자 메
에 평 오 해 리 아
서 화 르 외 에 리
산 는 기 길 뉵 가
라 항 에 도 지 들

뎌 어 룩 픠 시 해 화 백
역 상 으 도 상 가 로 함
사 형 로 를 강 뜨 키 뜰
의 나 불 같 청 고 워 의
꽃 비 어 래 자 신 내 아
밭 가 가 는 에 화 는 침
을 흥 는 눈 낭 는 처 에
일 측 바 불 겨 마 흥 눈
궈 건 람 이 면 청 이 처
내 금 을 되 바 내 가 럼
라 즉 이 고 라 한 넘 을
　 에 끌 께 의 처럼 는 신

흥 음 가 을 의 들 울 봄
명 이 을 시 플 함 혐 에
한 이 취 한 라 성 지 는
늣 산 렵 한 라 보 를 산
으 하 가 편 너 라 쓰 우
로 에 음 내 쓰 거 고 욱
에 가 플 라 의 우 울 노
겨 득 즐 보 여 령 동 랗
해 할 일 아 을 찬 장 게
보 내 우 라 즐 여 에 눈
아 일 리 그 기 름 을 을
라 을 쏘 고 를 날 어 겨

▶ 길잡이 노릇을 한 선은 숲 속으로 사라졌습니다. 혼자 가는 산길이 험할지라도 가야만 합니다.

51

시간이어 두운 밤을 걸어 주고 골짜기
의 바람을 흔들어 통금을 울리면서 능
넝을 넘고 있을 때 눈은 내리고 어디넝
가 흔들리는 께야의 종소리 주여 내죄
를 씻어주소서 내죄를 맑게 갈아 주소
서 외로움도 려내 주시고 그리움도 뉘
어 주소서 발밑에 쌓이는 눈을 가슴으
로 녹여 지난 세월 내내 사랑하지 웃한
죄 용서하지 웃한 죄 교만한 죄 씻어 주
심으로 쩌 파란 하늘 볼 수 있게 하소서

2350자 궁체흘림 원문

본서의 원본은
KS X 1001에 따른 2350자를
가로 6.3, 세로 6.3cm크기의
글자를 55% 축소시켜
가로 3.3, 세로 3.3cm로
수록했습니다

갯	갰	갱	갸
갹	갼	걀	걋
걍	걔	걘	걜
거	걱	건	걷
걸	걻	검	겁
것	겄	겅	겆

곌	곓	곻	계
켄	켈	켐	켑
켓	켔	켕	켜
켝	켞	켠	켤
켤	켬	켬	켯
켰	켱	켤	켸

계 곌 곕 곗

고 곡 곤 골

곪 곬 곯 곰

곱 곳 곴 공

곶 과 곽 관

괄 괆 괋 괌

괘 괭 괜 괠

괬 괩 괫 괠

괴 괵 괶 괼

괸 괹 괷 괽

교 굔 굘 굠

굣 극 극 극

깅	깇	깈	까
깍	깎	깐	깔
깗	깜	깝	깟
깣	깡	깥	깨
깩	깬	깰	깽
깸	깻	깼	깽

까 깍 깔 께
꺽 꺾 껀 껄
껌 껍 껏 껐
껑 께 �});

께 껙 껜
껙 껫 껭 껴
껸 껼 껏 껐

껼	꼐	꼬	꼭
꼰	꼲	꼴	꼸
꼼	꽂	꽁	꽃
꽃	꽈	꽉	꽐
꽜	꽝	꽤	꽥
꽹	꾀	꾁	꾈

늦 늦 늧 늦
늘 늙 늚 늣
능 늬 늤 늯
늴 늼 늽 늾
늼 늦 늦 늘
늡 늠 능 느

랫 랬 랭 랴

러 럭 럮 련

럴 럶 럻 럽

럼 럽 럿 렁

렂 렃 레 렉

렌 렐 렝 렙

된 될 되 됐

되 된 될 됨

됨 됫 됴 두

둑 둑 둘 둥

둚 득 둥 뒤

둴 뒈 뒝 뒤

길 긿 깁 깁

깃 깄 깅 깆

꺄 꺅 꺌 껄

껌 껍 껏 껐

껑 껳 께 꺅

껜 껠 껭 껪

껫	껬	껭	껴
껵	껸	껼	껾
껿	꼄	꼅	껏
꼈	꼉	꼍	꼐
꼑	꼔	꼘	꼙
꼛	꼇	꼈	꼉

껴	껐	또	똑
똔	똘	똥	뙤
뙬	뙈	뙤	뙨
뚜	뚝	뚠	뚤
뚫	뚱	뚱	뛔
뛰	뛴	뛸	뜅

뗌	뗑	뜨	뜩
뜬	뜰	뜳	뜽
띔	뜻	띄	띡
띨	띵	띰	끄
낀	낄	낑	낍
낏	낑	롸	롹

러 럭 련 렬
렴 렵 렷 렸
령 렸 레 렉
렌 렐 렘 렙
렛 렝 려 력
련 렬 렴 렵

렷	렸	령	례
롄	렵	롓	로
록	론	롤	롱
룸	롯	롱	뢰
뢴	룅	뢨	뢰
뢴	룈	룅	룀

롯 링 료 롱
롤 롬 롯 롱
륵 륵 륵 릉
릥 릅 륫 릉
뤼 뤘 뤠 뤼
뤽 뤳 륄 륌

룩 룩 룽 룃
룸 룽 룽 룽
룻 룽 르 룻
룬 룽 룸 르
룹 룽 룽 룻
릭 릭 린 률

옙	어	억	언
엇	얻	얼	얿
얾	엊	엄	없
엇	었	엉	엇
억	얾	에	엑
엔	엘	엥	엡

왝 왯 왰 왰

왱 외 왹 왹

왹 욍 욉 욋

욍 오 옥 옹

옳 옹 옴 옷

옹 옥 옥 옥

읙	욟	읈	웓
읈	윳	읗	웪
웍	웎	웛	웑
웜	웠	웡	웨
웍	웬	웰	웸
웹	웽	의	읙

일 자 작 잔
잖 잗 잘 잚
잠 잡 잣 잤
장 잦 재 잭
잰 잴 잼 잽
잿 쟀 쟁 쟈

젬 젯 젱 저

졉 졀 졍 졉

졌 졍 제 크

죽 존 졸 즒

즖 즘 즛 죵

즛 즛 즁 좌

123

125

쭇 쭉 쭉 쭐

쭘 쭙 쭚 쭝

쮀 쮸 쮜 쮜

쯔 쯤 쯧 쯩

쯩 찌 찍 찐

찔 찜 찝 찡

찢	찧	차	착
찬	찲	찰	참
찹	찾	찼	창
찾	채	책	챈
챌	챔	챕	챗
챘	챙	챠	챤

창 찰 창 창

처 척 천 철

첨 첩 첫 첬

청 체 첵 첸

첼 첻 첨 첻

첺 처 천 첬

체 첸 쳉 초
축 촌 출 총
춤 춧 총 최
친 칠 청 회
최 칠 칭 힘
칫 칭 효 흥

축 축 축 츨

축 츱 츳 충

취 췄 췌 췐

췔 췬 췰 췰

췹 췽 칭 추

훌 흘 흩 홍

캇 캉 캐 캑
캔 캘 캥 캠
캣 캤 캥 캬
칵 캉 커 컥
컨 컨 컬 컴
컴 컷 컸 컹

케 켁 켄 켈
켐 켑 켓 켕
켜 켠 켤 켱
켬 켯 켰 켱
켸 코 콕 콘
콜 콤 콥 콧

케 켕 키 킥

킨 킬 킹 킴

킷 킹 추 쿵

출 큥 크 쿡

큰 츨 큥 큼

킁 키 킥 킨

144

헜 험 험 헛

헝 헤 헥 헨

헬 헹 헙 헷

헹 혀 혁 혈

헬 현 헙 헛

헜 형 혜 헨

획	회	횔	힘
횟	횡	효	흠
흘	흡	홋	후
훅	훈	훨	훤
훗	훗	훙	휘
휘	휄	휨	횡

휘 휙 휀 휄

휑 휘 휜 흰

휠 휨 흽 횃

횟 후 훅 훗

훌 훚 훗 훙

호 훅 훈 흥

흘 홀 흥 흥

흠 훗 흥 흘

희 힉 힐 힝

힘 힝 히 흭

히 힐 힝 힘

힛 힝

충의문

참고자료

편액문, 금석문, 고문자 등의
다양한 품격으로 표현되는
여러 제재와 형식을 참고할 수 있는
여지를 마련했습니다.

으가지가길어서슬픈짐승이여언

제나첨잖은편말이없구나괜이향

기로우너는우쭉늘은쭉쭉이었나

보라를쭉의께그림자를들여라보

고잃었던철을을생각해내고는어

찌할수없는향수에슬픈쓰가지를

하고먼데산을바라본나

우슬년가을느천명의사슴을쓰나을곡

중국서법문화박물관 〈상지비림〉소재 탁본

乍晴還雨雨還晴天道猶然況世情
譽我便是還毀我逃名却自爲求名
茫開茫謝何曾管茫去茫來山亦争
寄語世人須記認歡悲喜得平生

잠간개였다가다시비오고오다가다시개니천도마저저러하니항차인간의칭리랴나를기리
나실더니우더둑도리어헐뜯고공명을피하는듯되려채냉공명구하네꽃이되고짐을뿐
이어찌관계하리오구름가고구름오되산은각두지않네세상사람에이르느니으름지
기억하으어리저기쁨을취해평생즐길것인가를

계사년늦은봄매월강김시습지은시를 남창가에서 구한얼으로쓰다 은곡김동연

童蒙先習碑

조선의선비로서학문의기초를닦지는학습서로그리고품격가진을바
로하는수양서로누구나읽는책이있으니바로동몽선습(童蒙先習
)이다조선시대곳곳에서당(書堂)을세워그곳에서청소년의기
초교육을맡으니천자문(千字文)으로문자를익힌후에동몽선습
을읽어문리를터득하되학자로서의기본소양을다지니그야말로선
비의필독서요우리나라최초의교과서(敎科書)인셈이다책의내
용은만물중에사람을귀하게여기는것은오륜(五倫)이있기때문
이라하고부자유친(父子有親)군신유의(君臣有義)부부유별
(夫婦有別)장유유서(長幼有序)붕우유신(朋友有信)을그
에관련된고사(故事)와경전(經典)의구절을인용하여초학자
들에게알맞도록해설을부치고이어총론(總論)에서오륜이란사
람이행하여야할자연적인규범으로사람의모든행실이여기에서벗
어날수없는것이라하고특히효(孝)는백행(百行)의근원이된
다하여어버이를섬기는도와절차를밝히고있다다음은중국의역사
를현인(賢人)중심으로기술하고국가의흥폐(興廢)존망(存
亡)하는까닭이인륜(人倫)에달려있다고하였다우리나라의역
사를기록함에처음엔임금이없더니신인이있어태백산아래내려오
자사라사람들이그를세워임금을삼았고국호(國號)를조선이라
하니이분이단군(檀君)이다하여자주적역사관을보이고그후의
삼국과후삼국고려조선의역사를간략히기술하였다권말(卷末)
부기(附記)에서는선비로서의자제가르침의정도와命의자세를
상세히기술하여선비의수신(修身)과처세(處世)의도를제시
하였다일찍이기송시열(宋時烈)이화양동(華陽洞)에서이책의
발문을쓰면서지금공부하는어린이들이제반명칭이나경계를대략
적으로인식하여마침내깨달음에도달함은반드시이책에서얻은것
이니그공로가크다하였고영조대왕(英祖大王)은글은비록간략
하나기록한것은넓고책은비록작으나포용한것은크다고칭송하면
서서문(序文)을부쳐간행하여세상에널리펴니이책의중요성을
누구나인식하고있음을대변한다저자지은박세무(朴世茂)는함양
인으로1531년문과에급제후승문원(承文院)사관으로직필
로이름을떨치고안변부사(安邊府使)군자감정(軍資監正)등
을지내고예조판서에추증되고괴산화암서원(華巖書院)에배향
된인물이다일찍이벼슬에뜻이없어이곳괴산에머물면서1541
년이책을저술하였으니선비의고을에서선비필독의교과서가탄생
되었음은실로우연한일이아닐것이다동몽선습을간행된유지에기
념비를세워이곳이선비의고장임을확인하고자함이다

서기 2004년 5월 일
지은이 임동철 쓴이 김동연 조형 장현석

떠오르는태양은우리의가슴이라밤하늘을밝히는보름달은우리의정신이라나부끼는

청풍은한루의비긴이라이길이웅성고매수려한민족의정을심고이꿰체흥에쉬내일을

힘차게떨어통일강국의이상을꽃피우고자우의금으로흐르는평화의강에미래로가는

배를떡우리라백두는빈도를가리키고태백이동해를솟짓하며한라가창공을우러러져

백두는반도를가리키고태백이동해를솟

짓하며한라가창공을우러려만년을

예언하는이터전에서세상은하나가되어

민중은뜨거운깃발로높이오르리라

레만년을에언하는이러전에서세상은하나가되어민중은뜨거운깃발로높이오르리라

강로의푸른빛장한되받이들에어니길는천길러새로은빛의길을우령차게떨리리

극은웅성을기원하며세흥득별자치시는이천십삼년희망찬새해흥강리글과

극은김동연글씨로극꾸총리실의세흥시러를기리고자합니다

천년각

운곡 김동연 (雲谷 金東淵)

◎ 저자 경력

- 청주대 행정과 동 대학원 졸
- 국전입선 5회 ('75~)
- 대한민국미술대전 입선 ('83)
- 대한민국미술대전 특선 2회 ('84,'85)
- 국립현대미술관초대작가 ('87~)
- 대한민국서예대전초대작가 및 심사위원, 운영위원장 역임
- 충남,강원,경남,인천,경북,대전,제주,광주 시도전 등 심사위원 역임
- 청주직지세계문자서예대전 운영위원장
- 충북미술대전초대작가 및 운영위원 역임
- 충북대, 청주대, 공군사관학교, 청주교대, 서원대, 대전대,
 목원대, 한남대 등 서예강사
- 사)국제서법예술연합한국본부호서지회장 역임
- 사)충북예총부회장 역임
- 사)청주예총지회장(5,6,7대) 역임
- 재)운보문화재단 이사장 역임

<수상경력>

충청북도 도민대상, 청주시 문화상, 충북예술상, 원곡서예상,
한국예총예술문화상, 충북미술대전초대작가상,
청주문화지킴이상 수상

<금석문 및 제액>

청주시민헌장, 예산군민헌장, 괴산군민헌장, 지방자치헌장비,
서원향약비, 태백산비, 흥덕사지비, 천년대종기념비, 동몽선습비
사별국왕사적비, 신채호선생동상비, 보화정재건비, 만세유적비,
장열사사적비, 연화사사적비, 함양박공돈화선생유허비,
기독교전래기념비, 매월당김시습시비, 민병산문학비, 신동문시비,
구석봉시비, 전의유래비, 무심천유래비, 법주사용화정토기,
예술의전당(청주), 천년각, 응청각, 동학정, 우암정, 한벽루, 정곡루,
대통령기념관, 운보미술관, 묵제관, 효열문, 충의문, 상룡정, 보화정,
충익사, 주왕사, 숭절사, 제승당,
청주지방법원, 청주지방검찰청, 충북지방경찰청, 영동군청,
청주교육대학교, 서원대학교, 충북예술고등학교, 흥덕고등학교,
충청북도의회, 충북문화관, 충북예총, 청주예총, 세종특별자치시,
청주고인쇄박물관 등

- 사)해동연서회창립회장 (현)명예회장
- 사)세계문자서예협회이사장(현)

<저 서>

- 겨레글 2350자 『궁체정자』(2019. 주 이화문화출판사 간)
- 겨레글 2350자 『궁체흘림』(2019. 주 이화문화출판사 간)
- 겨레글 2350자 『고 체』(2019. 주 이화문화출판사 간)
- 겨레글 2350자 『서 간 체』(2019. 주 이화문화출판사 간)

겨레글 2350자
궁체흘림

초판발행일 | 2019년 5월 5일

저 자 | 김 동 연
 충청북도 청주시 상당구 탑동로 78
 101동 1202호 (탑동, 현대APT)
 Tel. 043-265-0606~7
 Fax. 043-272-0776
 H.P. 010-5491-0776
 E-mail : dong0776@hanmail.net

발행처 | ✿ ㈜이화문화출판사
발행인 | 이 홍 연 · 이 선 화
 등록 | 제300-2004-67호
 주소 | 서울시 종로구 인사동길12 대일빌딩 310호
 전화 | (02)732-7091~3 (구입문의)
 FAX | (02)725-5153
 홈페이지 | www.makebook.net

ISBN 979-11-5547-385-6 04640

값 20,000원